上田义彦写真集

上田义彦写真集

［日］上田义彦　著

刘美凤　译

北 京 出 版 集 团
北京美术摄影出版社

1

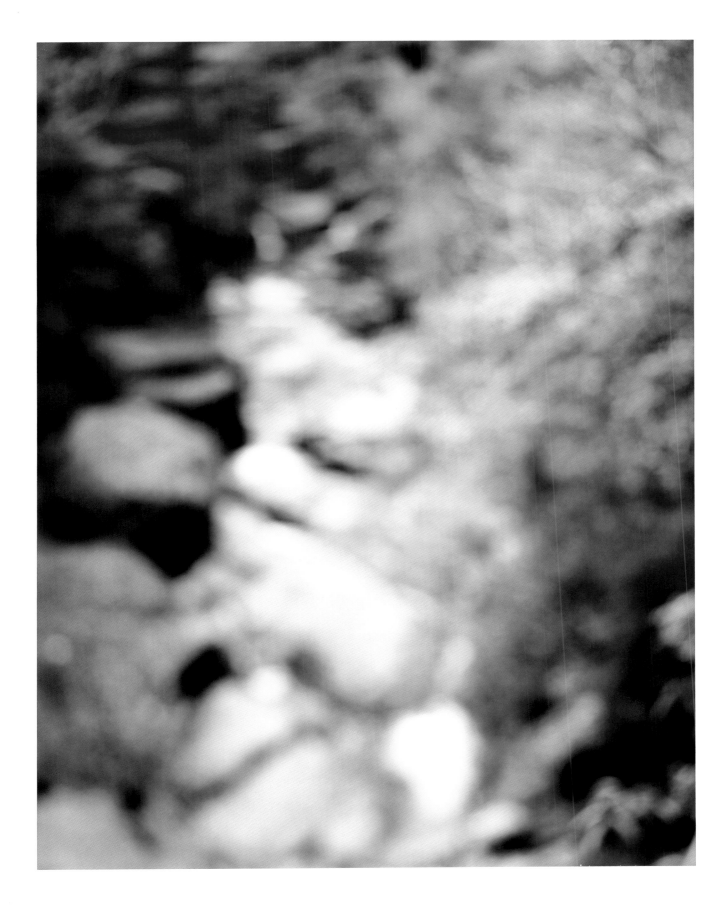

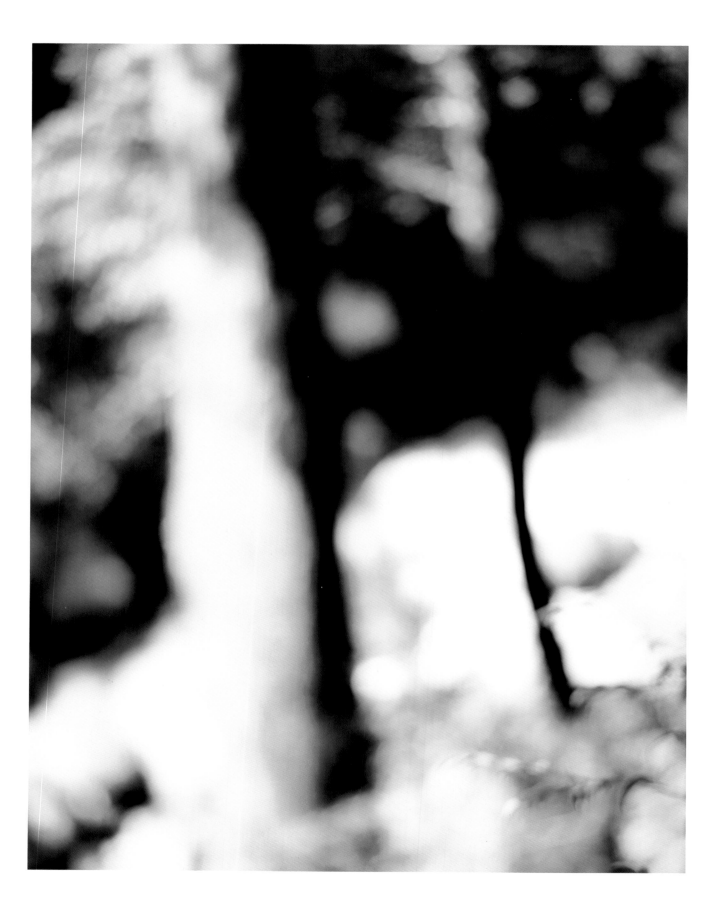

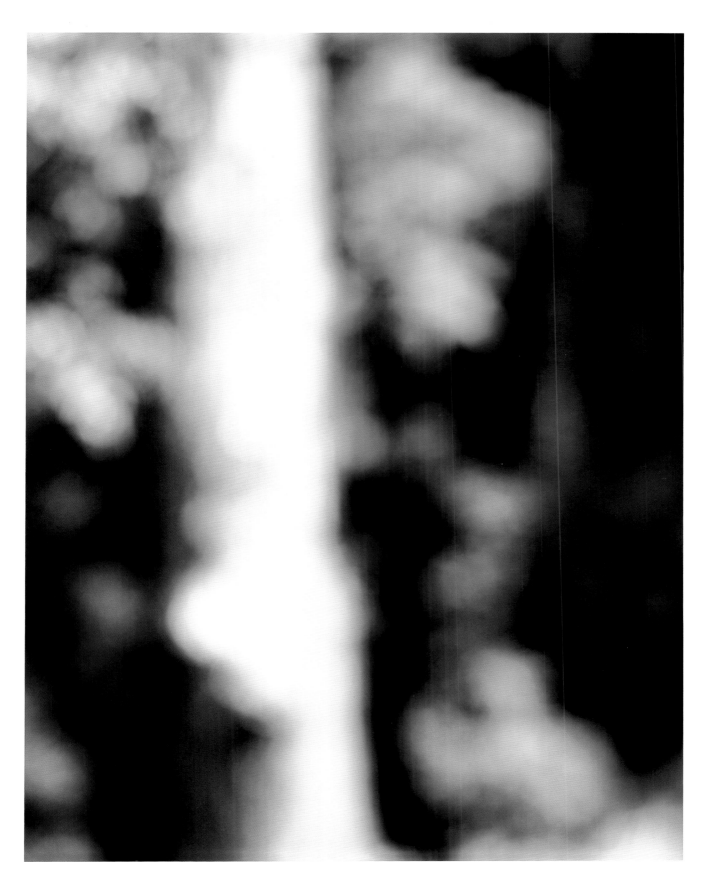

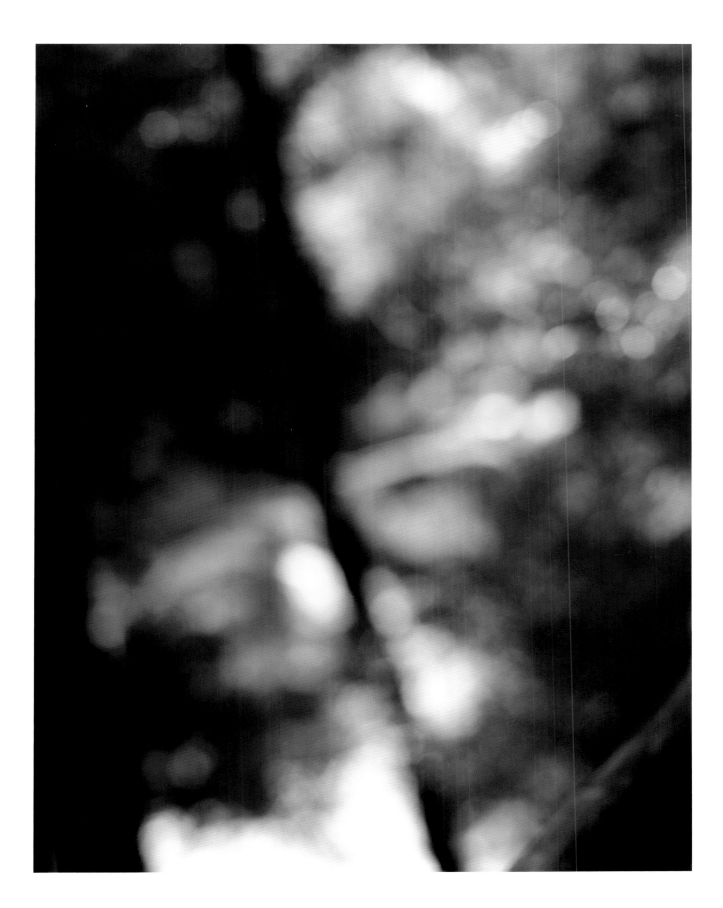

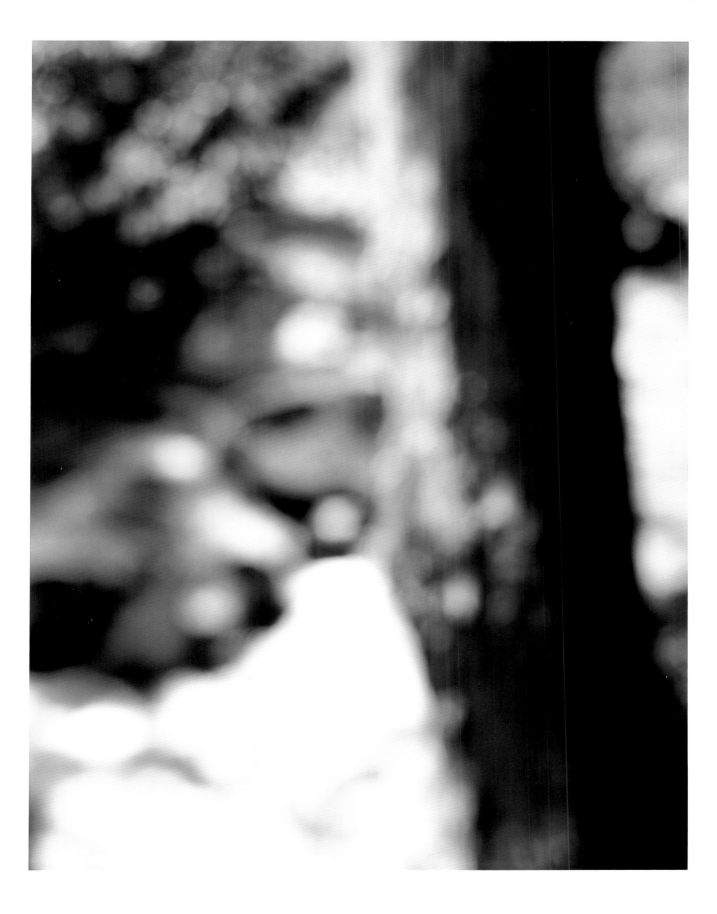

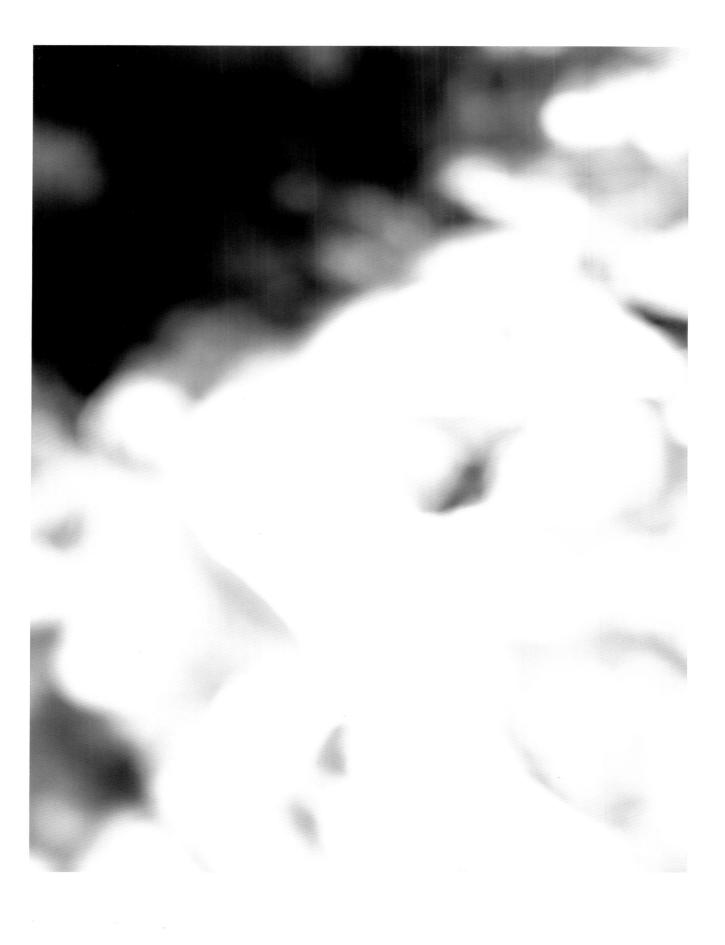

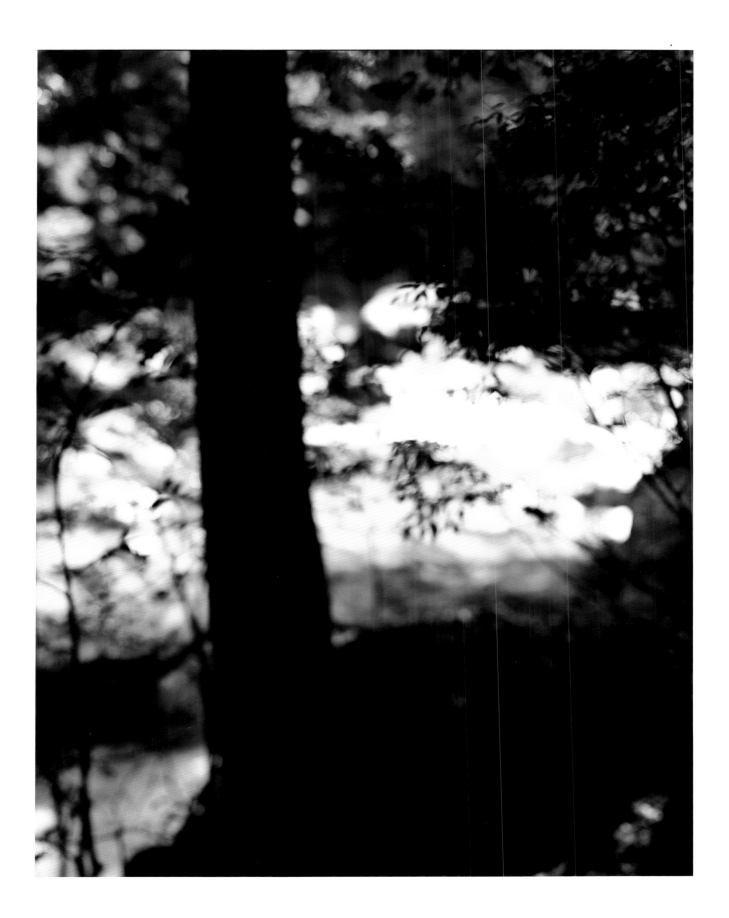

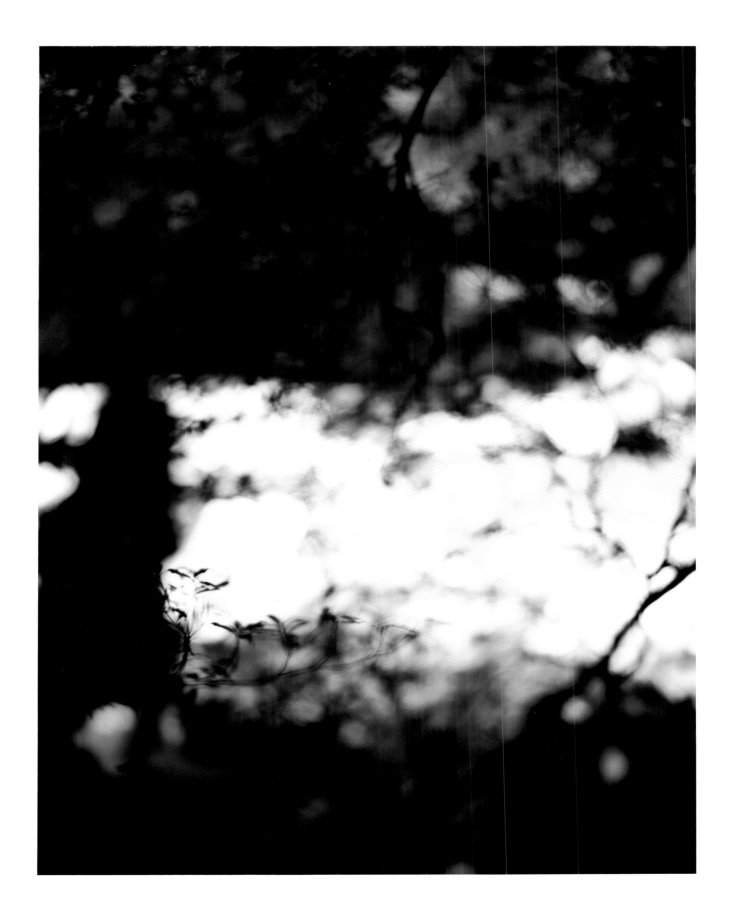

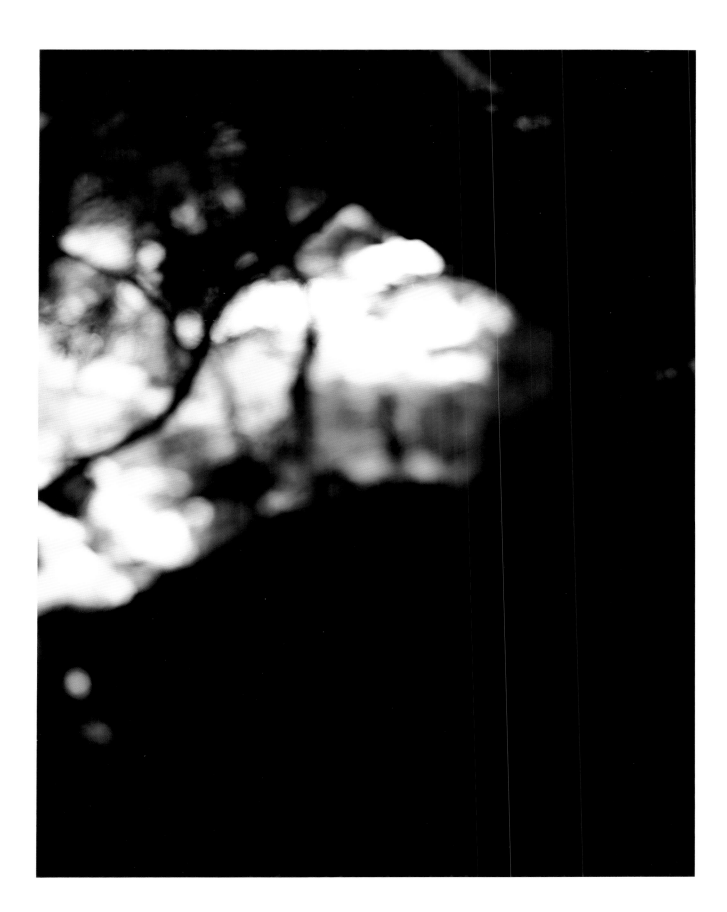

2

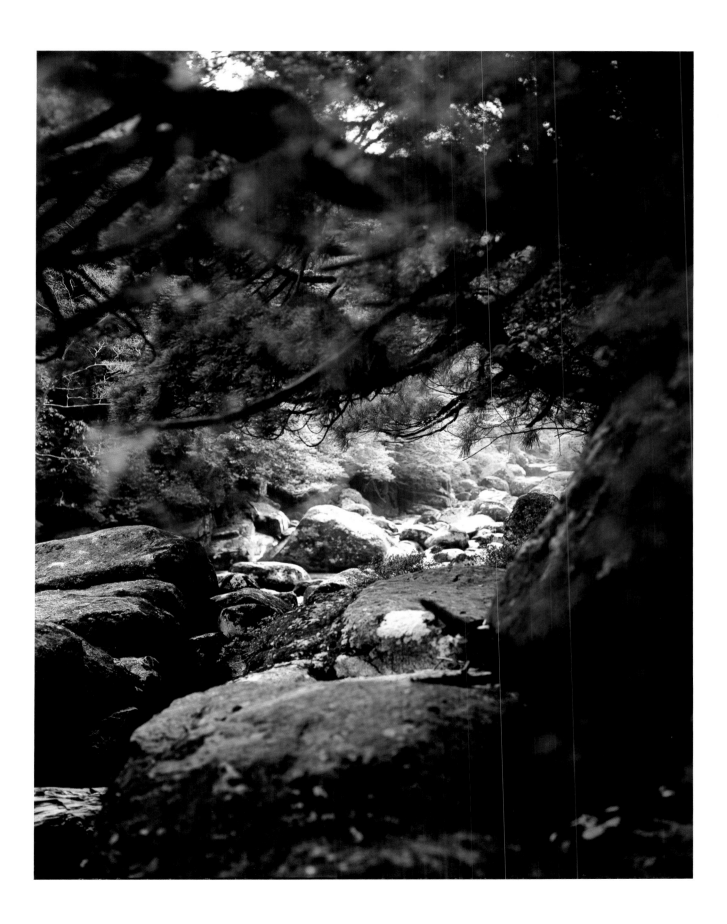

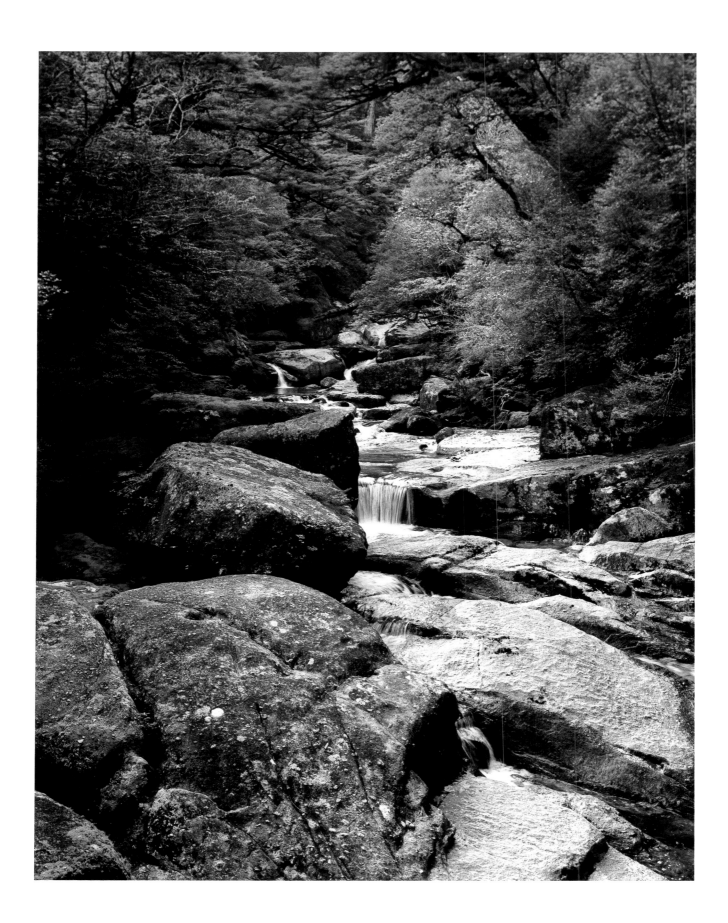

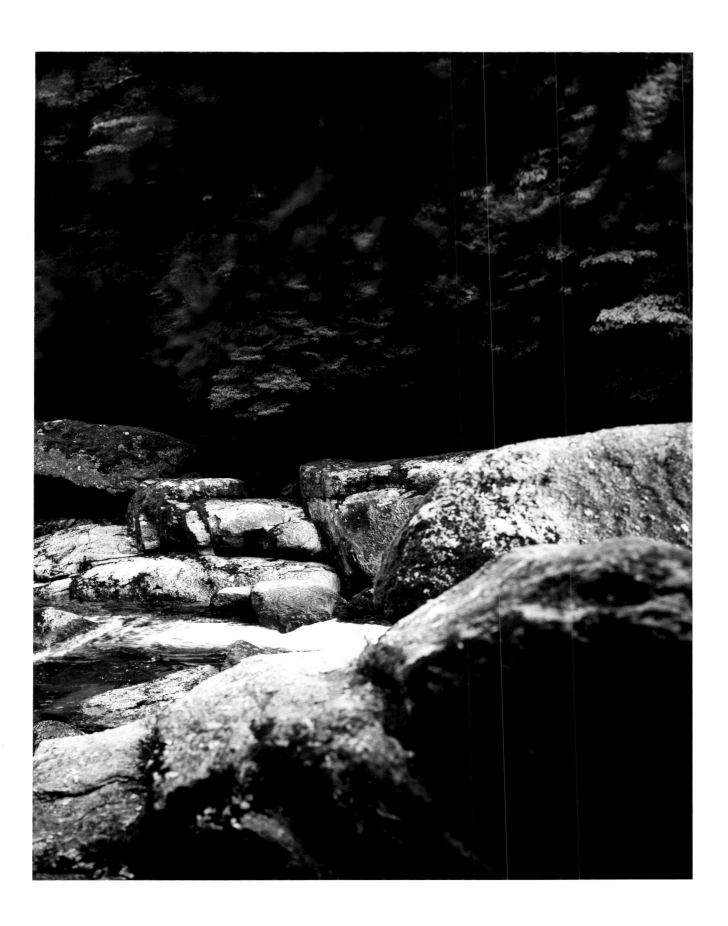

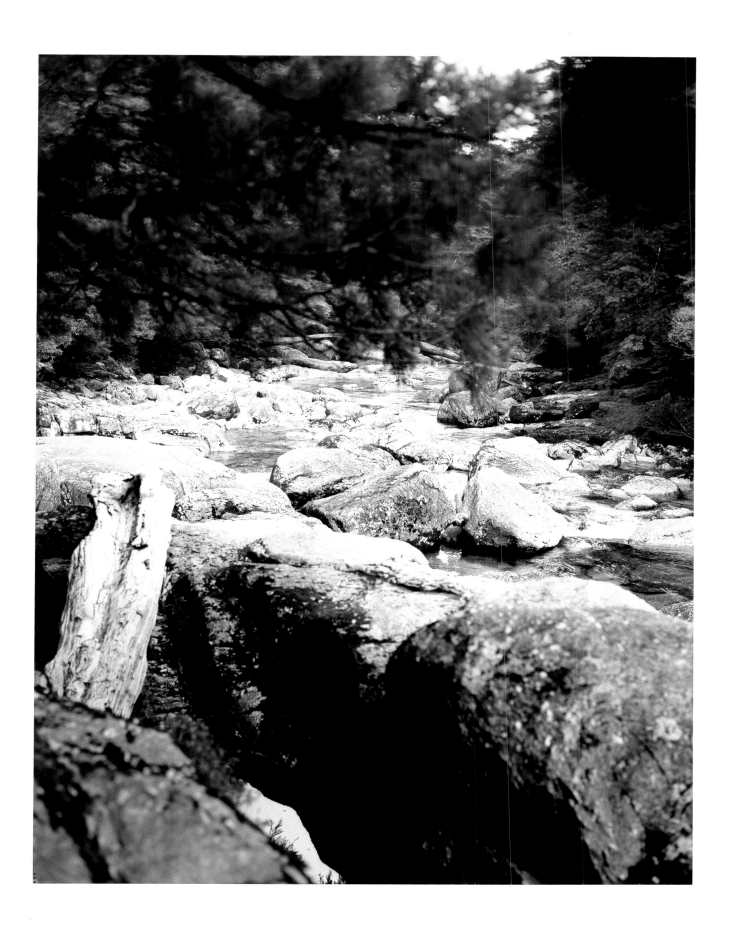

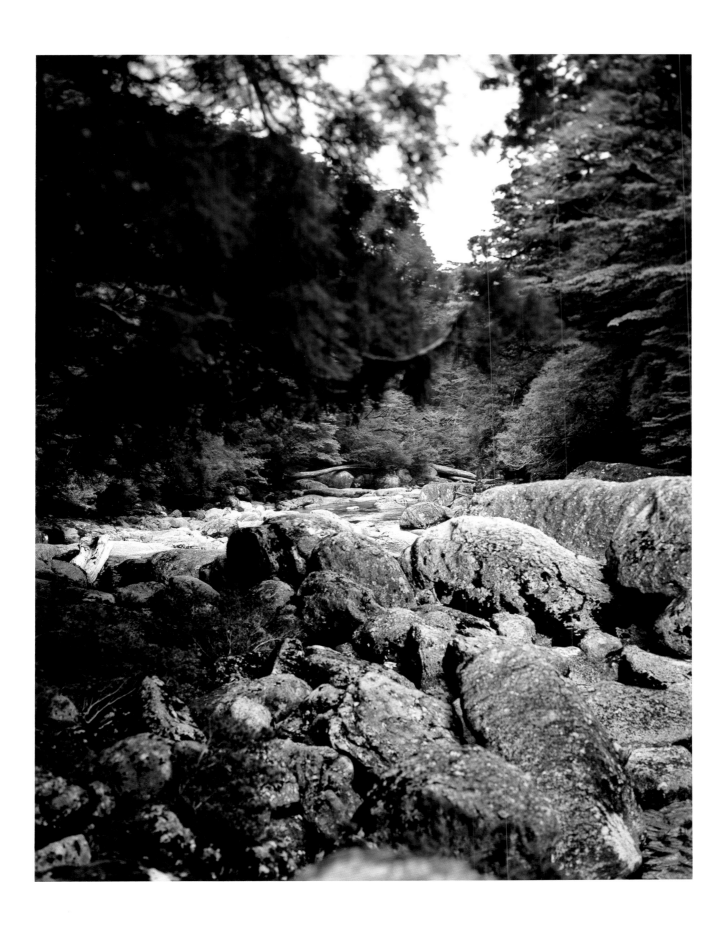

3

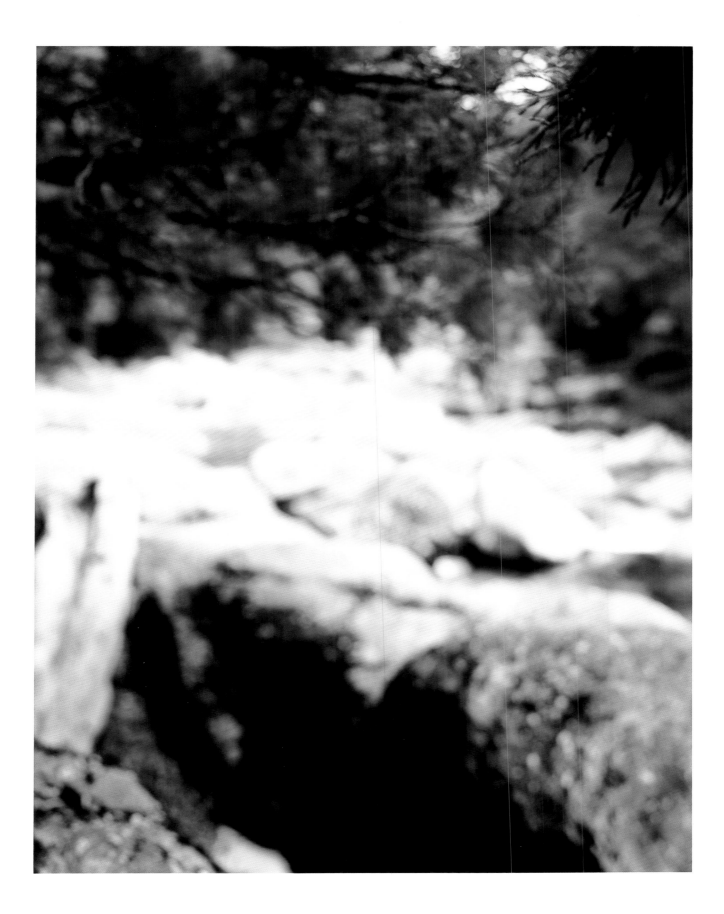

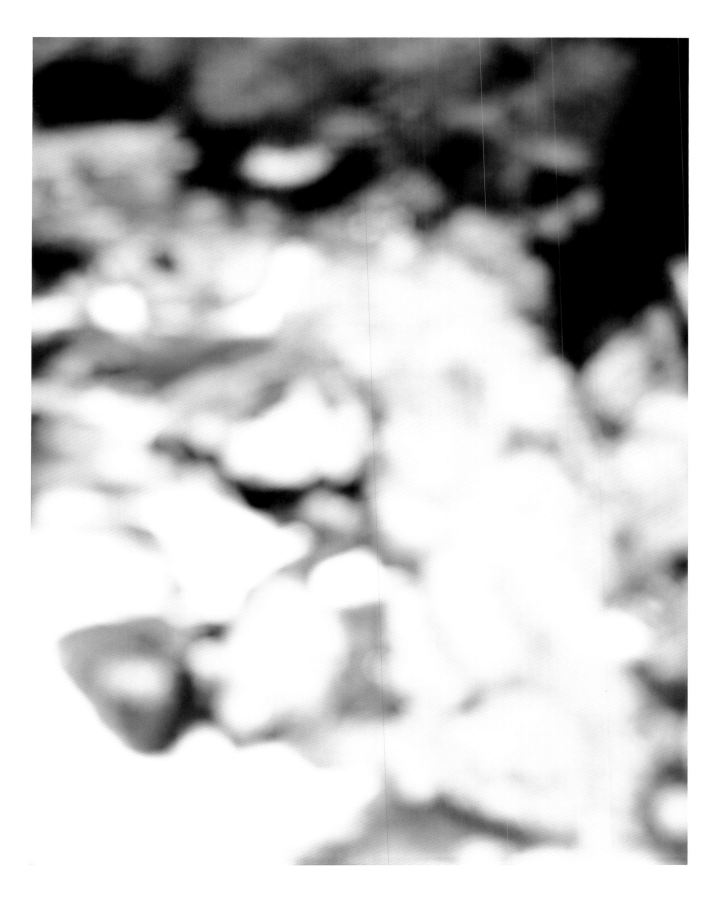

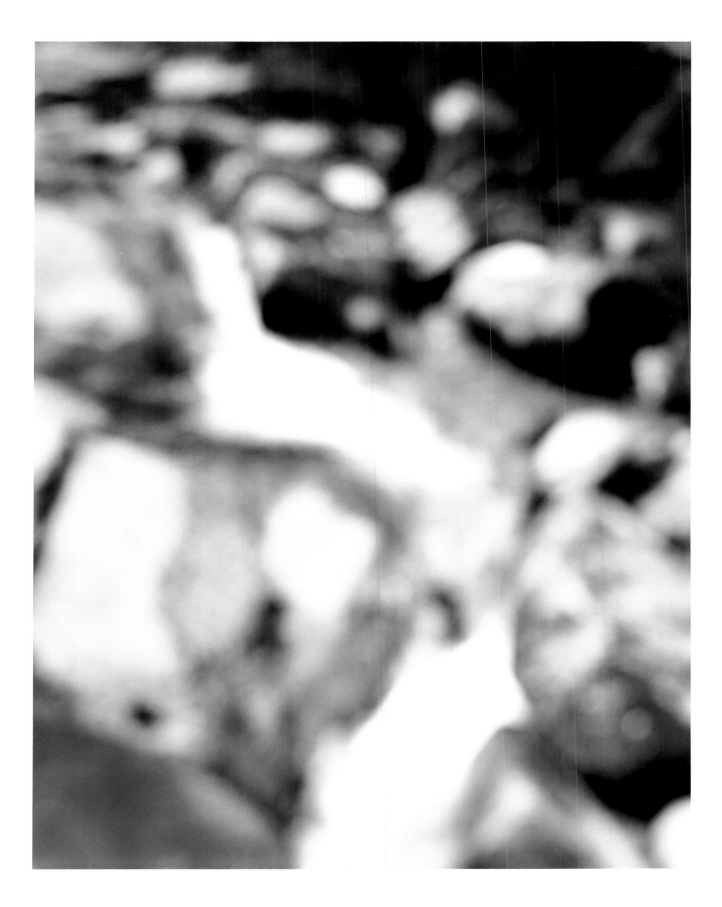

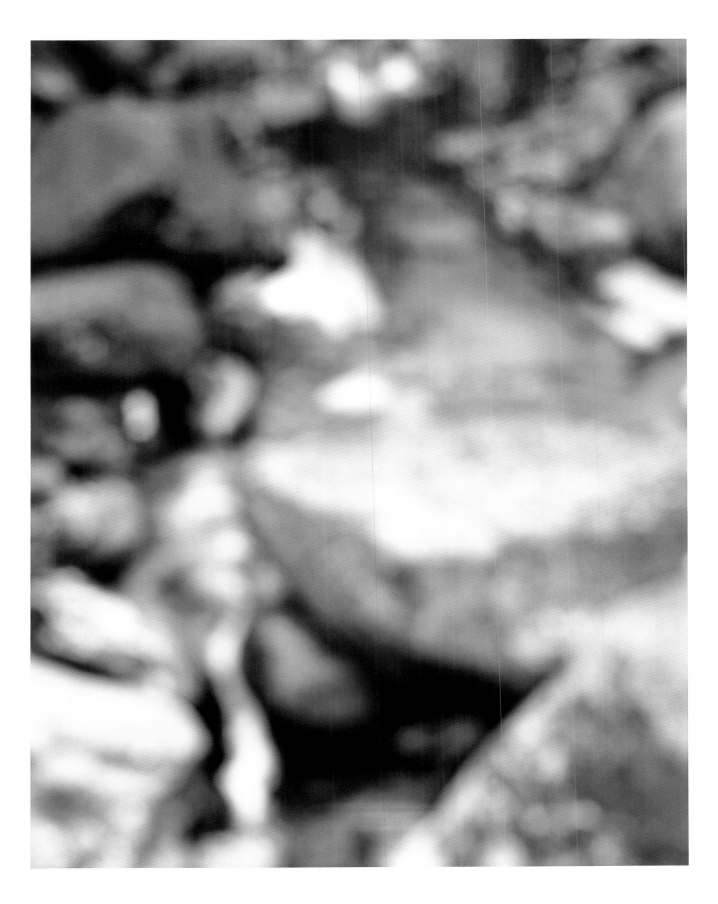

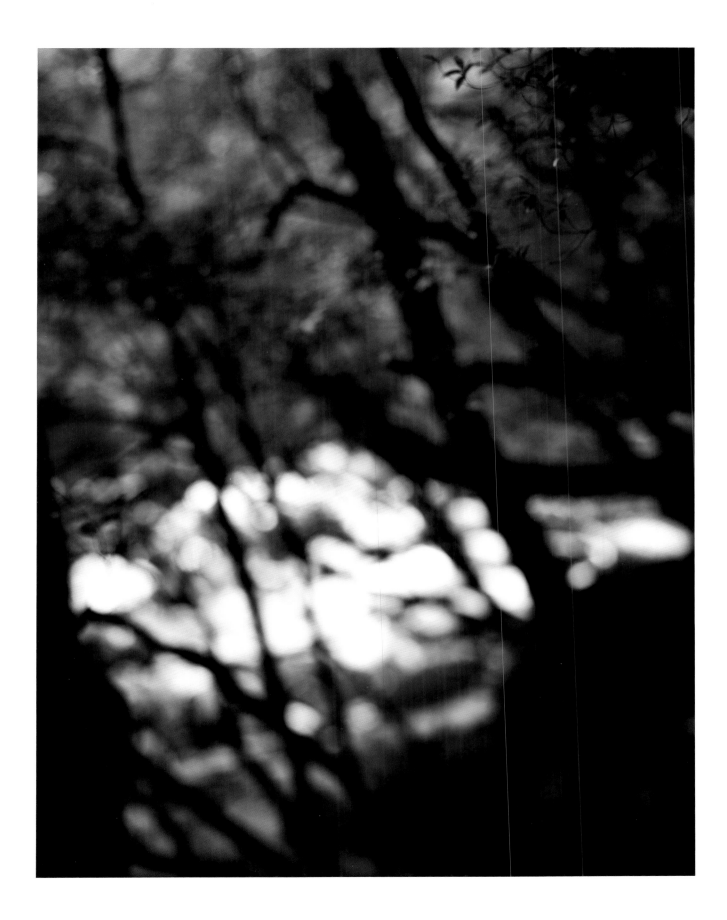

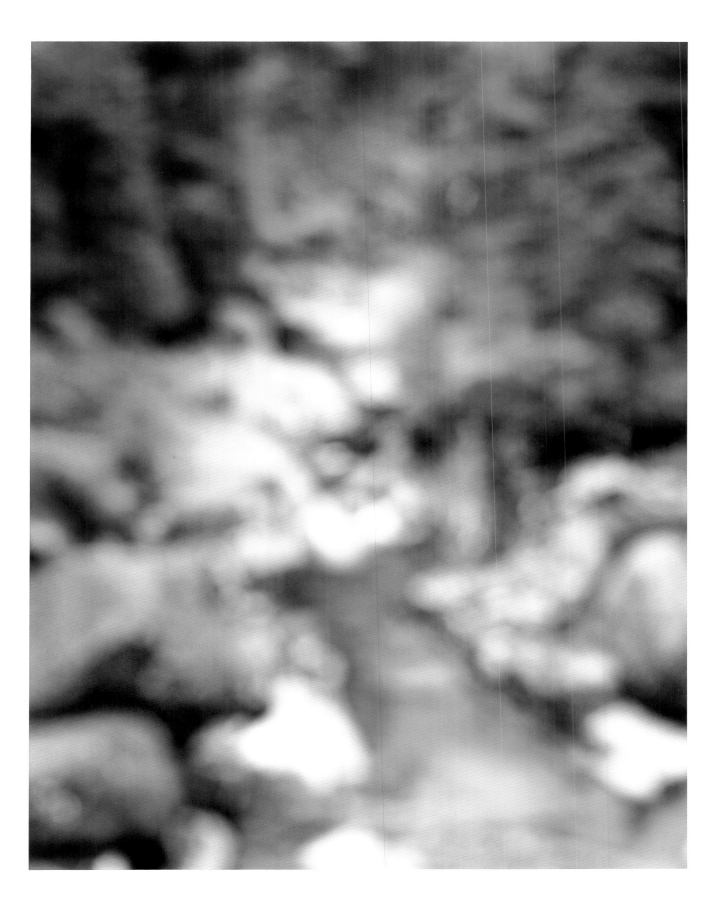

1

M. River No.01
2012
显色印刷
150.0 cm × 119.0 cm
11 inch × 14 inch

M. River No.02
2012
显色印刷
150.0 cm × 119.0 cm
11 inch × 14 inch

M. River No.03
2012
显色印刷
150.0 cm × 119.0 cm
11 inch × 14 inch

M. River No.04
2012
显色印刷
150.0 cm × 119.0 cm
11 inch × 14 inch

M. River No.05
2012
显色印刷
150.0 cm × 119.0 cm
11 inch × 14 inch

M. River No.06
2012
显色印刷
150.0 cm × 119.0 cm
11 inch × 14 inch

M. River No.07
2012
显色印刷
150.0 cm × 119.0 cm
11 inch × 14 inch

M. River No.08
2012
显色印刷
150.0 cm × 119.0 cm
11 inch × 14 inch

M. River No.09
2012
显色印刷
150.0 cm × 119.0 cm
11 inch × 14 inch

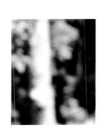
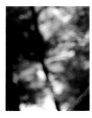
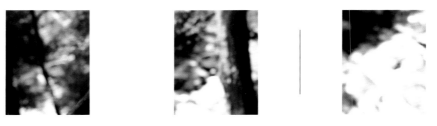
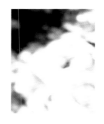
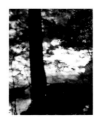
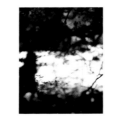
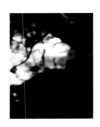

2

M. River No.10
2012
显色印刷
150.0 cm × 119.0 cm
11 inch × 14 inch

M. River No.11
2012
显色印刷
150.0 cm × 119.0 cm
11 inch × 14 inch

M. River No.12
2012
显色印刷
150.0 cm × 119.0 cm
11 inch × 14 inch

M. River No.13
2012
显色印刷
150.0 cm × 119.0 cm
11 inch × 14 inch

M. River No.14
2012
显色印刷
150.0 cm × 119.0 cm
11 inch × 14 inch

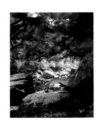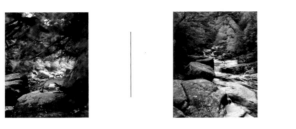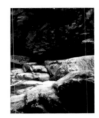

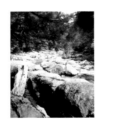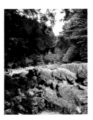

3

M. River No.15
2012
显色印刷
150.0 cm × 119.0 cm
11 inch × 14 inch

M. River No.16
2012
显色印刷
150.0 cm × 119.0 cm
11 inch × 14 inch

M. River No.17
2012
显色印刷
150.0 cm × 119.0 cm
11 inch × 14 inch

M. River No.18
2012
显色印刷
150.0 cm × 119.0 cm
11 inch × 14 inch

M. River No.19
2012
显色印刷
150.0 cm × 119.0 cm
11 inch × 14 inch

M. River No.20
2012
显色印刷
150.0 cm × 119.0 cm
11 inch × 14 inch

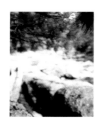
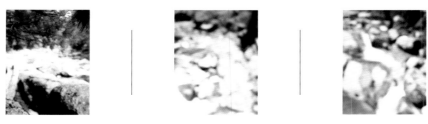
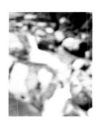
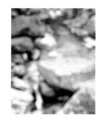
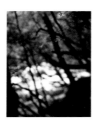
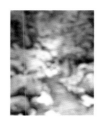

入森林，出森林

后藤繁雄

上田义彦是一名摄影师，如果称其为艺术家，他或许会非常抵触："什么呀？"我能想象得到上田义彦的身姿——背着大大的箱式照相机，沿着屋久岛的山路，向上攀登。在美洲原住民的圣地奎纳尔特（Quinault），他也曾这样做过，但是，重要的一点是，他绝对不会被世人称为"自然摄影师"。在《上田义彦摄影作品》中，"入森林"是其摄影行为中一个必不可少的过程，它已经超出了"修业"之类的简单语言的范畴，涉及到了上田义彦思考的摄影模式的根本。摄影师上田义彦心目中的森林为何物？我一直与其一同奔跑，一直在思考。而如今，面对"M. River"（《河》）这组照片，我迫切地想更加深入地思考这一点。

摄影，是拍摄事物，但这一行为并不简单。我们用眼睛观察事物，通过视觉认识世界。进入大脑当中的视觉影像转化为记忆中的印象。如果说得绝对一点，在照相机这种机械出现以前，人类身上也存在拍摄的冲动。作家马塞尔·普鲁斯特之称为"潜在影像"，他所留下的对于摄影的只言片语的思考，让我们能够得知摄影在其诞生之后不久给人们带来的"实际感受"。对于"看"或者"观"的过程，抑或是对于"目光"和"影像"，在摄影出现以前，人的体内就有多种力量一直在强烈地涌动。正因为照相机这种纯粹的设备对于人类而言，属于纯粹的他者，所以才能给人以恩宠。

这种恩宠，不止一项。比如"目光"。摄影尽管是事物的记录，但实际上是拍摄者的"目光"的记录。"目光"是什么呢？举例来说，我们可以从照片中看出某个人正在观看景色，我们自己也像他一样观看，就是"目光"的意识化。我们观察世界，而照相机这一装置，则对我们的目光所见做了重新确认。它是"目光"的客观化，是自觉。在这一意义上，摄影不外乎是把"摄影出现以前"已经存在的内在冲动做到了可视化，赋予了其形式。因此，优秀的"摄影力"不仅会渲染被拍摄对象的细节力量，而且还会营造出"目光"的感染力量。而组照和冲印则把沉浸到他人的"目光"中这件事进行了扩大。精神分析学家雅克·拉康指出了这一点，罗兰·巴特受此启发，走上了摄影的道路。

上田义彦的"M. River"再次重新表现了上述"根源摄影力"。在东方，看，既写作"见（日语：見る）"，又写作"观（日语：観る）"。在这里，"观看行为的客观化"这一意识发生着作用，亦可称之为"目光"的客观化。在禅和密教冥想中，人们把"半眼"和"内观"视为消除外观引起的邪念，探寻世界和自我的真面目的过程。"悟"和"境界"，处于世界与自我合为一体的一系列过程当中。该过程苦业相伴，但照相机这一纯粹的他者给予的恩宠猛将其摆到了我们的面前。或许如此思考摄影过程者寥寥无几，但我认为，思考上田义彦摄影所具有的特殊之处时，必须这般思考才行。在西方文明中，照相机的诞生并非思考的结果。但是，在21世纪的今天，照相机是世界再生和新生的重要装置。远古的智慧和泛灵论反而仿佛成了开辟未来的契机。

"M. River"的照片系上田义彦在森林中，在有所见，有所感之处架起三脚架拍摄而成。其原因和答案"事先"并不为其所知，也没有人告诉他。但是，上田义彦小心翼翼地碰触其图像，并忠实地做了可视化的努力。其背景当中，存在着面对世界的谦虚。这种谦虚的姿态，让我想起了古代人的美好的本能——他们感谢自然的馈赠，并无比珍惜"给予和拿取"这一回路。在其他众多摄影师停留在表现渺小的自我和自我表现层面的情形下，唯有上田义彦领会到了殊而不同的突出力的奥秘即在于此。

能剧和狂言[1]名家有"离见之见"之语。它是指在表演过程中，同时观察正在表演的自己。"离"，反而会与世界合为一体。可以说，我们在"摄影出现以前"就建立起了这种"目光"模式。

即使问上田义彦：他为什么拍摄"河"？河在那里，与其不期而遇；还有，所见的"喜悦"，拍摄成片的"喜悦"——估计除了这些，他也不会说出更多。但是，乍见之下令人感到朴素的照片，实际上是非常复杂的产物。不对，正确的说法应该是非常丰富的产物。失却形状、模糊，成为光块的水、植物和石头。但是，在照片上，它们却以非常强烈的图像的形式，被放到了我们的眼前。这并不是单纯的效果的游戏。因为它是"看"的客观化、可视化。

上田义彦今后还将继续重复、重新表现"入森林，出森林"，因为对于他来说，这是经常返回摄影从根本上具有的回路（它给了他最大的"喜悦"和"开心"）的行为。他不是追求自然呈现出

的样貌而水平行走的摄影师（影像的收集者），而是一名向着根源，进行垂直之旅的摄影师。但是，为什么是森林呢？

"入森林"，是一种什么样的行为？"入森林"——当我的脑海中浮现出上田义彦的身姿时，我会联想到亨利·戴维·梭罗。梭罗这样写道：

"我在我内心发现，而且还继续发现，我有一种追求更高的所谓精神生活的本能，对此许多人也都有过同感，但我另外还有一种追求原始的完全野蛮的生活的本能，这两者我都很尊敬。我之爱野性，不下于我之爱善良。"[2]

于是，梭罗进入森林，去捕鱼、狩猎。1845 年，他移居瓦尔登湖畔，在学习森林的恩宠机制中持续生活了两年半。作为一位"文明人""入森林，出森林"的生活与精神的记录书籍，其所著《瓦尔登湖》一书对嬉皮文化、众多文化人类学实地研究人员以及崇尚有机生活模式的人们产生了巨大的影响。既不是美洲原住民，也不是绳纹人，生于"现代"的我们如何获得"与森林的回路"？这本书是一本重要的指南。

即使不经过宗教修行，手拿猎枪的猎手也能够悟到自然给予的恩宠回路。摄影师们还能同样让自己的工作达到这般境界吗？看着上田义彦的"M. River"，我这样想。梭罗说，在荒原和森林中生活的人们，换言之，在某种意义上，自己已经完全成了自然的一部分，能够以像是自然"把自己完全敞开"的方式，与自然相遇。但是，不管怎么说，这对人是一个巨大的考验。因为以几乎令人感觉不舒服的方式摆在人面前的，是按照在文明中掌握的语法面对自然的毫无意义。摄影作品集"QUINAULT"（《奎纳尔特》）中收录的照片是通过抛开自己的方式获得的森林摄影照片，是通过接纳森林的全部，谦虚赞美细节的方式形成的优美记录。与其相比，"Materia"（《根源》）则并未止步于该处，而是进一步向前得到的未知的果实。期待单纯的"QUINAULT"续篇的人当中，有迷惑，有不解。但是，摄影师上田义彦是一个非常有勇气的人。他走向了更远的旅途。梭罗写道："这人何等快乐，开拓内心的森林，把内心的群兽驱逐到适当的地方。"[3] 开拓"内心的森林"——这是

我从"Materia"及其续篇"M. River"中获得的强烈感受。

"一个人若能自信地向他梦想的方向行进，努力经营他所想望的生活，他是可以获得通常还意想不到的成功的。他将要越过一条看不见的界线，他将要把一些事物抛在后面；新的、更广大的、更自由的规律将要开始围绕着他，并且在他的内心建立起来；或者旧有的规律将要扩大，并在更自由的意义里得到有利于他的新解释，他将要拿到许可证，生活在事物的更高级秩序中。他自己的生活越简单，宇宙的规律也就越显得简单，寂寞将不成其为寂寞，贫困也不成其为贫困，软弱不成其为软弱。"[4]

梭罗如是叙述森林给其带来的智慧。"更高级秩序的许可证"——看着眼前的上田义彦"M. River"摄影作品，我想，没有比这更为恰切的词汇了。

我再饶舌一遍，能够巧妙操纵照相机这种纯粹的设备的人，将从自然中得到巨大的恩宠。宛如梦境的可视化，这些存在于宇宙中的某处的森林河照片，让我百看不厌，并且，我也会一直看下去。

译注：

1　日本的两种艺术形式。

2　引自《瓦尔登湖》，亨利·戴维·梭罗著，徐迟译，人民文学出版社，2018 年版，第 183 页，参考日译略作修改。原译为：我在我内心发现，而且还继续发现，我有一种追求更高的生活，或者说探索精神生活的本能，对此许多人也都有过同感，但我另外还有一种追求原始的行列和野性生活的本能，这两者我都很尊敬。我之爱野性，不下于我之爱善良。

3　引自《瓦尔登湖》，同前，第 191 页，参考日译略作修改。原译为：这人何等快乐，斩除了脑中的林莽，把内心的群兽驱逐到适当的地方。

4　同上，第 281 页。

日语原稿引文出处：亨利·戴维·梭罗《瓦尔登湖》，真崎义博译，JICC 出版局，1981 年版，第 161、251 页

图书在版编目（CIP）数据

上田义彦写真集 /（日）上田义彦著 ； 刘美凤译
. — 北京 ： 北京美术摄影出版社，2021.11
书名原文：M. River
ISBN 978-7-5592-0418-9

Ⅰ. ①上… Ⅱ. ①上… ②刘… Ⅲ. ①摄影集—日本
—现代 Ⅳ. ① J431

中国版本图书馆 CIP 数据核字（2021）第 033664 号

北京市版权局著作权合同登记号：01-2020-5195

责任编辑：耿苏萌

执行编辑：于浩洋

责任印制：彭军芳

上田义彦写真集
SHANGTIANYIYAN XIEZHENJI

［日］上田义彦　著

刘美凤　译

出　版　北京出版集团
　　　　　北京美术摄影出版社
地　址　北京北三环中路 6 号
邮　编　100120
网　址　www.bph.com.cn
总发行　北京出版集团
发　行　京版北美（北京）文化艺术传媒有限公司
经　销　新华书店
印　刷　天津图文方嘉印刷有限公司
版印次　2021 年 11 月第 1 版第 1 次印刷
开　本　635 毫米 ×965 毫米　1 / 16
印　张　3.5
字　数　34 千字
书　号　ISBN 978-7-5592-0418-9
定　价　98.00 元
如有印装质量问题，由本社负责调换
质量监督电话　010-58572393